猜猜謎

遊世界 ②

>> 漫畫版世界地名猜謎大挑戰

開啟國際視野
的智能遊戲書

作者☆史遷

>>> 前言

打造世界觀
想像力帶你自由行

　　猜謎是中國自古以來就有的遊戲。它簡單有趣、形象生動的特點正好符合孩子想像豐富、好奇多問的特點，滿足兒童學習知識、了解世界的心理需求。是一項深受兒童喜愛、家長歡迎的智益遊戲。

　　世界之大，奇事之多，景色之美……怎能不讓孩子領略其美妙？但是該如何讓孩子快快樂樂地認識我們這個萬花筒般的世界呢？本書是《語文遊戲真好玩》系列叢書中的《猜猜謎遊世界2》。我們從眾多兒童謎語中精心選編了三十九則有關我

們這個大千世界的謎語，分為亞洲、歐洲、美洲和非洲四個部分，讓兒童經由猜謎語了解世界各大地區的有趣故事、地方特色以及文化色彩，從而開啟探索世界的興趣，關心自己身處的這顆美麗星球。

本冊書採用「謎面+謎底+為甚麼+知識寶庫」的模式。謎面多是一句平常慣用的詞語，卻和謎底有着妙不可言的關係。在拆解的過程中刺激孩子的聯想及分析、推測能力。解答中的「為甚麼」則說明個中奧妙，並在「知識寶庫」中補充有意思的相關資料。全書最後，我們製作了一份「記憶力大考驗」，讓小朋友在學習中增長知識。

>>> 目 錄 <<<

行程一

增廣見聞遊亞洲　　　7

第01題　太陽下山
第02題　不願冬天
第03題　今天
第04題　亞軍獎杯
第05題　仙人所居
第06題　故宮
第07題　相
第08題　蛙聲一片
第09題　賽跑道終點
第10題　十月十日殺魚宰羊
第11題　只有男子的城市
第12題　沒有高山
第13題　更加困難
第14題　圖章沾取把名蓋
第15題　高個子翻牆

第16題　舉頭望明月
第17題　山中大水
第18題　凋謝的紅玫瑰

行程二

尋幽訪勝遊歐洲　　　45

第01題　中國的戈壁
第02題　高踞阿爾卑斯山
第03題　閃電戰術大勝利
第04題　張牙舞爪高聲吠
第05題　問君能有幾多愁

第06題　音樂之城

第07題　盼望暮冬到來

第08題　搜尋良駒

第09題　希望你參加勞動

第10題　萬馬奔騰

第11題　有個高建築

行程三
心曠神怡遊美洲　69

第01題　零存整取

第02題　泥鰍難捉

第03題　水陸各半

第04題　悄悄去山東

第05題　昔日的四川

行程四
大開眼界遊非洲　81

第01題　心甘情願當老二

第02題　左右才是

第03題　初見成效

第04題　鳥無翅膀

第05題　愛看鬥牛

◎記憶力大考驗　93

行程一：
增廣見聞遊亞洲

　　亞洲是亞細亞洲的簡稱，位於東半球的東北部。東臨太平洋，南瀕印度洋，北達北極海。面積4,400萬平方公里，佔全球陸地總面積的29.4%，是世界上最大的洲。最高點在喜馬拉雅山的聖母峯，高約8,848公尺；最低點在死海，在海平面下392公尺。

　　亞洲是世界文明古國中國、古巴比倫的所在地，也是佛教、伊斯蘭教和基督教這世界三大宗教的發源地。

　　亞洲是世界上大江大河彙集最多的大陸，長度在1,000公里以上的河流有58條之多，其中4,000公里以上的有5條，最長的是中國的長江，有6,380公里長。

太陽下山（猜大陸地名）

◎有點難嗎？沒關係，給你一點小提示，到大陸西邊
　找找看，猜的時候要用到破音字喔！

※翻下頁，看謎底

西藏

為甚麼？

太陽傍晚向西落下，藏到地平線以下，所以是「西藏」。

知識寶庫

西藏首府為拉薩。地勢高峻，地表崎嶇，氣候乾寒，空氣稀薄。西藏地方分前藏、後藏，前藏拉薩的布達拉寺是達賴的駐錫地，後藏日喀則的札什倫布寺是班禪的駐錫地。

不願冬天（猜大陸地名）

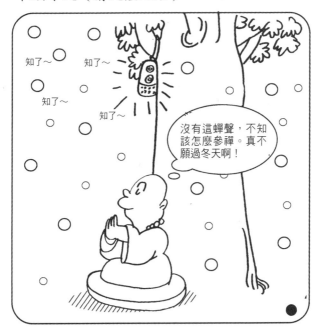

◎有點難嗎？沒關係，給你一點小提示，
　到大陸西北部找找看！

※翻下頁，看謎底

答案是

寧夏

 為甚麼？

不願意寒冷的冬天，寧願是炎熱的夏天，所以是「寧夏」。

 知識寶庫

寧夏位於蒙古高原南部，因清代設寧夏府而得名。簡稱為「寧」，首府為銀川市。黃河在東部形成沖積平原，稱為「西套」。今大陸地區改為「寧夏回族自治區」。

今天
（猜亞洲國家名）

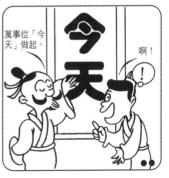

◎有點難嗎？沒關係，給你一點小提示，到亞洲東部
　找找看，要把答案倒過來唸喔！

※翻下頁，看謎底

答案是

日本

>>> 為甚麼？

今天就是「本日」，倒過來就是
「日本」了。

知識寶庫

日本位於太平洋西岸，是一個由東北向
西南延伸的弧形島國。包括北海道、
本州、四國、九州四個大島和其他
六千八百多個小島嶼。日本以櫻花為國
花，又被稱為「櫻花之國」。

行程一：
增廣見聞遊亞洲

第 **04** 題

亞軍獎杯（猜日本地名）

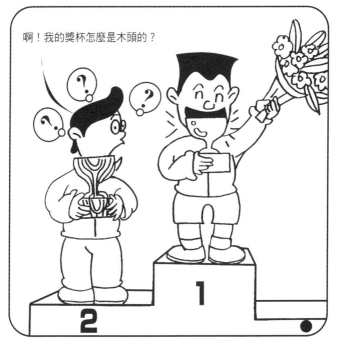

◎有點難嗎？沒關係，給你一點小提示，
　　到日本找找看！

※翻下頁，看謎底

答案是

銀座

>>> 為甚麼？

冠軍獲金獎杯一座，亞軍得銀杯一座，所以謎底就是「銀座」啊！

知識寶庫

「銀座」為東京橋到新橋之間的街區，街道兩側商家、百貨公司林立，是著名的商業區。幕府時代是造幣廠的所在地，所以被稱為「銀的地方」。造幣廠遷離之後，這裏便逐漸發展成日本最有名的購物天堂。

仙人所居
（猜日本地名）

◎有點難嗎？沒關係，給你一點小提示，
到日本找找看！

※翻下頁，看謎底

答案是

神戶

>>> 為甚麼？

仙人就是「神」，居所也稱「戶」，仙人住
的地方就是「神戶」。

知識寶庫

神戶是日本國際貿易港口城市，位於日
本四大島中最大的一個島——本州島的西
南部，面臨大阪灣，是天然良港。擁有
全世界最長的吊橋。

05

故宮（猜日本地名）

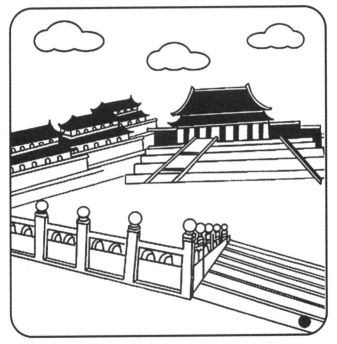

◎有點難嗎？沒關係，給你一點小提示，
到日本找找看！

※翻下頁，看謎底

名古屋

>>> **為甚麼？**

故宮是有名的古代建築，所以謎底是
「名古屋」。

知識寶庫

名古屋的中心地區是日本規劃最好的城
區，市內綠蔭夾道，鮮花吐芬。過去，
名古屋因為古蹟而獲得美譽；現在，名
古屋因為發達的工商業而舉世聞名。

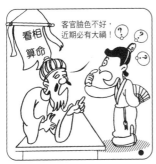

相（猜日本地名）

◎有點難嗎？沒關係，給你一點小提示，
　這裏是日本最有名的溫泉之鄉喔！

※翻下頁，看謎底

答案是

箱根

▶▶▶ 為甚麼？

看一看，「相」字不就是「箱」字的底部
嗎？也就是「箱」字的根部。

知識寶庫

箱根是日本著名的温泉之鄉，這裏有著
名的「箱根七湯」。箱根的湖水清澈湛
藍，晴天時泛舟湖上，還能看到終年積
雪的富士山。淡青色的湖水倒映着富士
山，有「白扇倒懸東海天」的美譽，因
為富士山的形狀酷似倒懸的白扇。

蛙聲一片
（猜日本大學名）

◎有點難嗎？沒關係，給你一點小提示，這個大學的
　名字和我們每天吃的主食關係密切。

※翻下頁，看謎底

早稻田大學

>>> **為甚麼？**

到稻穀還沒完全成熟的稻田裏去聽一聽，可以聽見到處都是一片蛙聲喔！

知識寶庫

早稻田大學是日本著名的私立大學之一，被稱為日本政治和新聞人物的搖籃。這裏還是日本乒乓球名手輩出之地，日本乒協專務理事、前世界乒乓球錦標賽金牌得主木村興治就畢業於該校。

賽跑道終點
（猜日本地名）

◎有點難嗎？沒關係，給你一點小提示，到日本和台灣
　之間的海面找找看，猜的時候要用到諧音喔！

※翻下頁，看謎底

答案是

沖繩

>>> **為甚麼？**

賽跑到了終點的時候要衝過一條橫攔的衝刺繩，就是「衝繩」啊！

知識寶庫

沖繩島在日本本土和台灣之間，位於琉球羣島中部，也是琉球羣島中最大的島，首府為那霸。沖繩島北部多山，南部主要是丘陵地帶。盛產黑糖、黃梨及漁產。

09

十月十日殺魚宰羊
（猜亞洲國家名）

◎有點難嗎？沒關係，給你一點小提示，

這是韓國的古名喔！

※翻下頁，看謎底

朝鮮

為甚麼？

「十月十日」是個「朝」字，魚和羊加起來是個「鮮」字，所以謎底是「朝鮮」。

知識寶庫

朝鮮位在亞洲大陸東北部伸向太平洋中的朝鮮半島上，意義是「朝日鮮明」，意即「晨曦清亮之國」。在古代還有另一個名字叫「高麗」。三面環海，北與中國接壤，東北角與俄羅斯相連。

只有男子的城市（猜韓國城市名）

◎有點難嗎？沒關係，給你一點小提示，

這是韓國首都的舊名喔！

※翻下頁，看謎底

漢城

>>> 為甚麼?

男子就是「漢子」,所以只有男子的城市就是漢城啊!

知識寶庫

漢城,現在改稱為「首爾」,是首府的意思,為世界第十大城市。城裏古與今以奇妙的方式並存:歷史悠久的宮殿、城門、聖祠以及博物館裏貴重的藝術品,佐證了輝煌的往昔;而聳入雲霄的摩天大樓和熙熙攘攘的交通則是它生氣勃勃的今朝。

沒有高山，沒有深谷（猜韓國城市名）

一望無垠的草地，正是我練功的好地方！

＊＊$##^^＊＊＊

啊！

◎有點難嗎？沒關係，給你一點小提示，

這是北韓著名的城市喔！

※翻下頁，看謎底

答案是

平壤

>>> 為甚麼？

沒有高山也沒有深谷，自然就是一片遼闊平坦的土地。

知識寶庫

平壤，北韓的首府，舊名「西京」，是全韓第三大城。平壤位在大同江中游北岸，水陸交通便利。城內生長許多柳樹，隨風搖曳，招人喜愛，所以有「柳京」之稱。

更加困難（猜亞洲國家名）

◎有點難嗎？沒關係，給你一點小提示，到亞洲南部
　找找看，猜的時候要用到諧音喔！

※翻下頁，看謎底

答案是

越南

>>> **為甚麼?**

更加困難不就是愈來愈困難嗎?「愈難」又
與「越南」諧音。是不是很簡單?

知識寶庫

越南位於中南半島東南部,地形狹長,
呈「S」形,首都為河內。越南人每家每
戶都有神龕、神台、神位,是敬奉祖先
的祭壇和聖地。

圖章沾取把名蓋（猜亞洲國家名）

這是和你簽的租約，在上面蓋個章吧！

沒有印章。

那就按個手印吧！

也沒有手……

那你就看着辦吧，反正要把這個合約給簽了！

＊＊＄＃＃＾＾＊＊＊

這樣行不行？

◎有點難嗎？沒關係，給你一點小提示，到亞洲東南部找找看，猜的時候要用到諧音喔！

※翻下頁，看謎底

答案是

印尼

>>> **為甚麼？**

蓋章要使用印泥，「印尼」與「印泥」諧音，謎底就出來啊！

知識寶庫

印尼的全名是「印度尼西亞共和國」，位於亞洲東南部，介於太平洋與印度洋之間，首都為雅加達。島嶼眾多，是世界上島嶼最多的國家，有「千島之國」的盛名。熱帶風光迷人。

高個子翻牆（猜亞洲國家名）

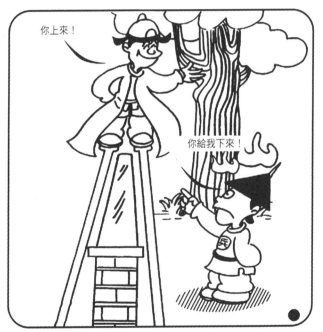

◎有點難嗎？沒關係，給你一點小提示，到亞洲南部
　找找看，猜的時候要用到諧音喔！

※翻下頁，看謎底

緬甸

>>> 為甚麼？

高個子腿長，翻牆連腳都可以不用墊了，
「免墊」、「緬甸」二者諧音。

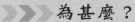
知識寶庫

緬甸是著名的「佛教之國」，百分之
八十以上的人民都信奉佛教。全國到處
都可以看見林立的佛塔，因此又被譽為
「佛塔之國」。

舉頭望明月
（猜緬甸城市名）

◎有點難嗎？沒關係，給你一點小提示，
　謎底是緬甸最大的城市喔！

※翻下頁，看謎底

仰光

>>> **為甚麼？**

抬起頭來看天上的月亮，不正是仰起頭看
光嗎？

知識寶庫

仰光是緬甸最大、也是最重要的工商業
大城，原為緬甸首都（二零零五年十一
月六日遷至奈比多）。在緬語中有「戰
亂平息」的意思，所以有「和平之城」
的美稱。

山中大水（猜泰國城市名）

◎有點難嗎？沒關係，給你一點小提示，到
泰國找找看，猜的時候要用到諧音喔！

※翻下頁，看謎底

答案是

曼谷

為甚麼？

山中發了大水，自然就是水漫山谷。

知識寶庫

曼谷是泰國的首都，位於湄南河畔，有「東方威尼斯」之稱。是泰國最大、東南亞第二大城市。泰國人稱曼谷為「軍貼」，意思是「天使之城」。

凋謝的紅玫瑰
（猜亞洲國家名）

◎有點難嗎？沒關係，給你一點小提示，
　到印度北邊找找看！

※翻下頁，看謎底

不丹

>>> **為甚麼？**

凋謝了的紅玫瑰肯定就不紅了。丹，就是
紅的意思。

知識寶庫

不丹王國位於喜馬拉雅山脈東段南坡，
其東、北、西三面與中國接壤，南部與
印度交界，是一個內陸國。這裏風景優
美綺麗，令人神往。藏教典籍描述不丹
為「神佛的花園」。

行程二：
尋幽訪勝遊歐洲

　　歐洲是歐羅巴洲的簡稱，位於東半球的西北部，與亞洲大陸相連，北臨北極海，西瀕大西洋，南隔地中海與非洲相望。面積1,040萬平方公里（包括附屬島嶼），約佔世界陸地總面積的6.9%，僅大於大洋洲，是世界第六大洲。

　　歐洲最大的國家是俄羅斯，最小的國家則是梵蒂岡，最大的城市為俄國的首都莫斯科。

　　歐洲絕大部分居民是白種人（歐羅巴人種）。主要通行的語言有英語、俄語、法語、德語、義大利語和西班牙語。

中國的戈壁（猜歐洲城市名）

◎有點難嗎？沒關係，給你一點小提示，
　到波蘭找找看！

※翻下頁，看謎底

華沙

>>> **為甚麼？**

中國又稱為中華，戈壁也就是沙漠，所以就是「華沙」啊！

知識寶庫

華沙是波蘭首都，也是波蘭最大的城市，為波蘭主要航空港所在地。市內草坪綠地遍布，市郊森林環繞，有「綠色之都」的美譽。

高踞阿爾卑斯山，白雪皚皚終年積；
鐘錶滴答最準時，永久中立保和平。
（猜歐洲國家名）

◎有點難嗎？沒關係，給你一點小提示，
　到歐洲中南部找找看！

※翻下頁，看謎底

瑞士

>>> 為甚麼？

在阿爾卑斯山上的永久中立國，又是鐘錶著名製造國，當然只有瑞士啊！

知識寶庫

瑞士是位於歐洲中南部的多山內陸國，雪景舉世聞名，以聳立在阿爾卑斯山脈中的少女峯最為有名。因居於歐洲大陸三大河流的發源地，有「歐洲水塔」之稱。

閃電戰術大勝利
（猜歐洲國家名）

◎有點難嗎？沒關係，給你一點小提示，
　到歐洲東部找找看！

※翻下頁，看謎底

捷克

>>> 為甚麼？

閃電戰術就是用很快的速度攻克目標。很快的速度就是「捷」。

知識寶庫

捷克是歐洲中部的內陸國家。東連斯洛伐克，南接奧地利，北鄰波蘭，西與德國相鄰，由捷克、摩拉維亞和西里西亞三個部分組成。捷克人認為鯉魚能帶來好運和財富。因此，捷克人在聖誕節前會吃掉上百萬條鯉魚。

張牙舞爪高聲吠，
咬你一口快又狠。
（猜歐洲國家名）

◎ 有點難嗎？沒關係，給你一點小提示，到
歐洲中部找找看，猜的時候要用到諧音喔！

※翻下頁，看謎底

答案是

匈牙利

▶▶▶ 為甚麼？

叫得很兇，咬人又快又狠，表示牙齒很利，
所以是匈牙利啊！

知識寶庫

匈牙利的人民其實很和善，待客殷勤，
所以許多遊客都喜歡到匈牙利觀光。由
於位在歐洲正中心，交通四通八達。首
都布達佩斯是橫跨多瑙河的雙子城。

04

行程二：
尋幽訪勝遊歐洲

問君能有幾多愁？
一江春水向東流。
（猜歐洲著名河流）

◎有點難嗎？沒關係，給你一點小提示，有一首著名的
曲子就是在歌頌這條藍色的河流喔！

※翻下頁，看謎底

答案是

多瑙河

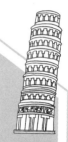

>>> **為甚麼？**

煩惱多得像滔滔江河，不就是多瑙河嗎？

知識寶庫

多瑙河是歐洲第二長河，長2,980公里。源於德國，流經奧地利、捷克、斯洛伐克、匈牙利、南斯拉夫、保加利亞、羅馬尼亞和俄羅斯，頭尾共經過八個國家，是世界上流經最多國家的河流。

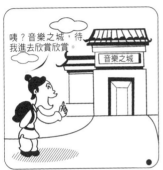

音樂之城
（猜歐洲城市名）

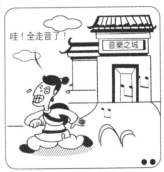

◎有點難嗎？沒關係，給你一點小提示，
到奧地利找找看！

※翻下頁，看謎底

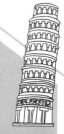

答案是

維也納

>>> 為甚麼？

維也納音樂家輩出，歌劇院林立，是出了
名的音樂城。

知識寶庫

維也納是奧地利首都，環境優美，景色
迷人。海頓、莫扎特、貝多芬、舒伯
特、約翰·史特勞斯父子和布拉姆斯等
著名音樂家都曾在此地駐留。

盼望暮冬到來（猜歐洲國家名）

◎ 有點難嗎？沒關係，給你一點小提示，這個國家
舉辦了二零零四年的奧林匹克運動大會喔！

※翻下頁，看謎底

希臘

>>> **為甚麼？**

暮冬，也就是農曆的十二月，即農曆的
臘月。所以，盼望暮冬來也就是希望臘
月來啊！

知識寶庫

據說希臘有三件寶物：陽光、海水和石
頭。這裏四季陽光充沛，被稱為「歐洲
的陽台」。希臘是西方文明的發祥地，
創造過燦爛的古代文化，在音樂、數
學、哲學、文學、建築、雕刻等方面都
有偉大的成就。

搜尋良駒
（猜歐洲城市名）

◎有點難嗎？沒關係，給你一點小提示，
　到義大利找找看！

※翻下頁，看謎底

答案是

羅馬

>>> 為甚麼？

搜尋就是搜羅，良駒就是好馬，謎底就這樣出來了。很簡單吧？

知識寶庫

羅馬是義大利的首都，是聞名世界的歷史、文化名城，可說是西方文明的搖籃，也是世界天主教的聖地。由於名勝古蹟眾多，故有「永恆之城」的美譽。

08

希望你參加勞動（猜歐洲半島名）

◎有點難嗎？沒關係，給你一點小提示，
到歐洲中部找找看！

※翻下頁，看謎底

巴爾幹

>>> 為甚麼？

「你」就是「爾」的意思，希望你參加勞動
就是巴望你幹活，不就是「巴爾幹」嗎？

知識寶庫

巴爾幹半島國家主要指東南歐的希臘、
羅馬尼亞、土耳其和南斯拉夫聯盟等八
個國家。這一地區因領土爭端、民族糾
紛、宗教信仰及文化背景不同等各種原
因，戰亂與衝突不斷。素有「歐洲火藥
庫」之稱。

萬馬奔騰
（猜法國城市名）

◎有點難嗎？沒關係，給你一點小提示，
　謎底是法國最大的海港城市喔！

※翻下頁，看謎底

答案是

馬賽

>>> **為甚麼？**

萬馬奔騰不就像馬兒在賽跑嗎？

知識寶庫

馬賽位當歐、亞、非三洲航路要衝，是法國的第二大城市和最大的海港，也是歷史非常悠久的城市。法國的國歌就是「馬賽進行曲」呢！

有個高建築，傾斜卻不倒，
矗立千百年，百思不得解。
（猜歐洲著名建築）

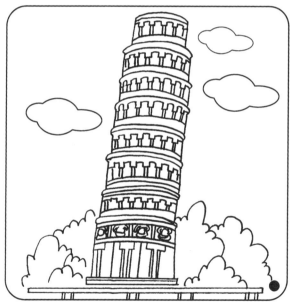

◎有點難嗎？沒關係，給你一點小提示，
　到義大利找找看！

※翻下頁，看謎底

比薩斜塔

>>> **為甚麼？**

比薩斜塔為八層圓形建築，高54.5公尺，是不是很高啊？據科學家說它還可以維持三百多年不倒哦。

知識寶庫

比薩斜塔於一三五零年完工時，就因地基沉陷而傾斜，塔頂中心偏離垂直中心線2.1公尺。之後愈來愈傾斜，但始終斜而不倒，從而成為世界聞名的建築奇觀。

行程三：
心曠神怡遊美洲

　　美洲是亞美利加洲的簡稱，包括北美洲和
南美洲。北美洲以巴拿馬運河與南美洲分界。
美洲遲至十六世紀才由哥倫布發現，所以稱為
「新大陸」。原本只有少數原住民居住，歐洲
移民大量湧入之後，形成以英語為主要語言的
北美文化圈，以及以西班牙語為主要語言的中
南美文化圈。

　　北美洲是多湖泊的大陸，著名五大湖——
蘇必略湖、休倫湖、密西根湖、伊利湖和安大
略湖，是世界最大的淡水湖羣。

　　南美洲位於西半球南部，東面是大西洋，
陸地以巴拿馬運河為界與北美洲相分，南面隔
海與南極洲相望。南美洲大部分地區屬熱帶雨
林和熱帶高原氣候，溫暖濕潤。

行程三：
心曠神怡遊美洲

零存整取
（猜美洲國家名）

◎有點難嗎？沒關係，給你一點小提示，
　到北美洲找找看！

※翻下頁，看謎底

答案是

加拿大

>>> 為甚麼？

把零錢存到銀行，湊成一個整數再拿出來，就是「加拿大」。

知識寶庫

加拿大是世界七大工業國家之一，交通便利，環境優美，是非常適宜居住的國家。楓樹是加拿大的國樹，楓葉是加拿大民族的象徵，因此加拿大素有「楓葉之國」的美譽。

泥鰍難捉
（猜加拿大地名）

◎有點難嗎？沒關係，給你一點小提示，到加拿大
找找看，猜的時候要用到諧音喔！

※翻下頁，看謎底

渥太華

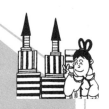

▶▶▶ 為甚麼？

泥鰍為甚麼難捉呢？因為牠的身體太滑，握不住啊！「握太滑」與「渥太華」諧音，簡單吧？

知識寶庫

渥太華興起於渥太華河之上，是加拿大的首都，也是世界上極寒冷的首都之一。因為盛產鬱金香，所以又被稱為「鬱金香城」。

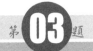

水陸各半（猜美洲國家名）

◎有點難嗎？沒關係，給你一點小提示，

到北美洲找找看！

※翻下頁，看謎底

答案是

海地

▶▶▶ 為甚麼？

水陸各半不就是海一半地一半嗎？合起來就是「海地」啊！

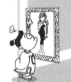

知識寶庫

海地位在大西洋與加勒比海之間，為大安地列斯羣島之一。海地是全球第一個成立的黑人共和國，國旗上的紅色與藍色正代表這裏的黑人與混血種族，並用法文寫着「團結就是力量」。

悄悄去山東
（猜美洲國家名）

◎有點難嗎？沒關係，給你一點小提示，
　到北美洲找找看！

※翻下頁，看謎底

答案是

祕魯

▶▶▶ 為甚麼？

山東簡稱「魯」，所以悄悄去山東就是祕密地去「魯」。

知識寶庫

祕魯位於南美洲，是印加文化發源地，文化遺址眾多。國境狹長，從西向東分為西部乾旱平原地、中部溫暖高原和東部濕潤雨林三個差異明顯的區域。

04

昔日的四川
（猜美洲國家名）

◎有點難嗎？沒關係，給你一點小提示，

這個國家盛產香蕉和雪茄喔！

※翻下頁，看謎底

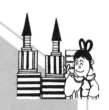

答案是

古巴

>>> 為甚麼?

四川古稱「巴」。昔日的四川就是「古巴」啊!

知識寶庫

古巴人每年吸兩億五千萬支雪茄,其他六千五百萬支哈瓦那雪茄出口國外。大部分雪茄都是手工捲製,以保持上乘的質量。許多老煙槍都認定哈瓦那雪茄是全世界最好的雪茄。

行程四：
大開眼界遊非洲

　　非洲是「阿非利加洲」的簡稱。「阿非利加」是希臘文「陽光灼熱」的意思。這個名字充分表達了非洲炎熱的氣候特徵。非洲有四分之三的土地受太陽垂直照射，有95%的地區年平均氣溫在攝氏二十度，氣候炎熱少雨。

　　非洲面積約3,020萬平方公里（包括附近島嶼）。約佔世界陸地總面積的五分之一，是世界第二大洲。陸塊完整，是世界各洲中島嶼數量最少的一個洲。埃及的尼羅河是世界最長的河流，有6,825公里長。

　　非洲的人口有七億四千八百萬，僅次於亞洲，居世界第二位。

有個國家好威風，回教世界稱國王；
位在非洲東北部，埃及是它好鄰居
（猜非洲國名）

◎有點難嗎？沒關係，給你一點小提示，
　到非洲東北部找找看！

※翻下頁，看謎底

蘇丹

▶▶▶ 為甚麼？

蘇丹是回教國家對國王或最高統治者的稱號。人人都叫它國王，這個國家是不是很威風呀？

知識寶庫

蘇丹位於非洲東北部，東臨紅海，是非洲最大的國家。除了東西部有高山之外，大部分是一望無垠的沙漠平原。一九九八年在蘇丹南部的中心地帶發現油田，被列為優先開發的建設。

心甘情願當老二
（猜非洲國名）

◎有點難嗎？沒關係，給你一點小提示，到非洲東北部
　找找看，這個國家有「鳥獸樂園」的美稱喔！

※翻下頁，看謎底

肯亞

>>> 為甚麼？

心甘情願當老二，就是「肯」當「亞」軍啊！

知識寶庫

肯亞共和國位於非洲東部，首都奈洛比。有「地球大傷疤」之稱的東非大裂谷縱貫全境，堪稱一大地理奇觀。境內共有五十九座國家天然野生動物園和自然保護區，是野生動物和鳥類的天堂。野牛、大象、豹子、獅子、犀牛被稱為五大動物。

行程四：
大開眼界遊非洲

左右才是
（猜非洲國家名）

◎有點難嗎？沒關係，給你一點小提示，
　到非洲大陸的中央找找看！

※翻下頁，看謎底

答案是

中非

>>> 為甚麼？

左右才是，那就表示中間不是了啊！

知識寶庫

中非共和國是位於非洲大陸中央的內陸
國家。由班基河是境內最大河流，此外
還有沙里河。北部屬熱帶草原氣候，南
部屬熱帶雨林氣候。

05

初見成效
（猜非洲國家名）

◎有點難嗎？沒關係，給你一點小提示，
到非洲中部找找看！

※翻下頁，看謎底

答案是

剛果

▶▶▶ 為甚麼？

初見成效就是剛剛有點成果啊！

> ## 知識寶庫

剛果人殷勤好客，和外來客人交談幾句，便視為朋友甚至兄弟，盛情地邀請到家中作客，傾家中所藏招待。客人進門，先奉上咖啡或茶水、礦泉水、水果等，熱情交談後便請客人入席，品嘗富於傳統風味的飯菜。

鳥無翅膀（猜非洲國家名）

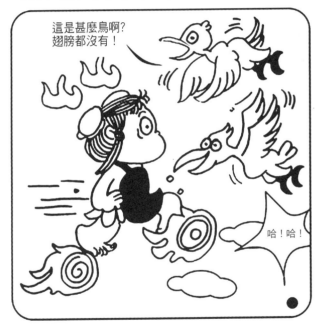

◎有點難嗎？沒關係，給你一點小提示，到非洲的南端 找找看，猜的時候要用到諧音喔！

※翻下頁，看謎底

答案是

南非

>>> 為甚麼？

鳥沒有翅膀就很難飛起來了，「難飛」與
「南非」諧音。

知識寶庫

南非位於非洲大陸最南部，東、南、西
三面為印度洋和大西洋所環抱，是世界
五大礦產國之一，盛產黃金、鑽石等名
貴礦藏。因此又被稱為「黃金之國」和
「鑽石之國」。

一、城市與各州大配對：連連看左邊的國家名位
　　於哪一個州呢？

　　　　不丹
　　　　日本　　　　　　　亞洲
　　　　加拿大
　　　　匈牙利　　　　　　非洲
　　　　印尼
　　　　捷克　　　　　　　歐洲
　　　　剛果
　　　　越南　　　　　　　美洲
　　　　古巴
　　　　肯亞

二、趣味猜謎總複習：動動腦，想一想，有趣猜
　　謎等你來解答。

　　1. 太陽下山，猜一個大陸地名 —（　　　）。
　　2. 不願冬天，猜一個大陸地名 —（　　　）。
　　3. 仙人所居，猜一個日本地名 —（　　　）。
　　4. 賽跑到終點，猜一個日本地名 —（　　　）。
　　5. 張牙舞爪高聲吠，咬你一口快又狠，猜歐洲國家名
　　　 —（　　　）。
　　6. 問君能有幾多愁？一江春水向東流，猜歐洲著名河
　　　 流 —（　　　）。
　　7. 有個高建築，傾斜卻不倒，矗立千百年，百思不得
　　　 解，猜歐洲著名；建築—（　　　）。

8. 水陸各半，猜美洲國家名 ——（　　　　）。
9. 鳥無翅膀，猜非洲國家名 ——（　　　　）。
10. 心甘情願當老二，猜非洲國名——（　　　　）。

三、知識寶庫考一考：讀完這本書，你記得了
　　多少知識呢？

1. （　　　　）是世界五大礦產國之一，盛產黃金、
　　鑽石等名貴礦藏，又被稱為「黃金之國」和「鑽
　　石之國」。

2. 有「地球大傷疤」之稱的（　　　　）縱貫全
　　境，堪稱一大地理奇觀。境內共有五十九座國家
　　天然野生動物園和自然保護區。

3. 加拿大的首都（　　　　），是世界上極寒冷的首都之
　　一。因盛產鬱金香，被稱為「鬱金香城」。

4. 加拿大是世界七大工業國家之一，（　　　　）是加
　　拿大的國樹，也是加拿大民族的象徵。

5. 巴爾幹半島因領土爭端、民族糾紛、宗教信仰及
　　文化背景不同等各種原因，戰亂與衝突不斷，素
　　有（　　　　）之稱。

6. （　　　　）是義大利的首都，是西方文化的搖籃，
　　名勝古蹟眾多，故有「永恆之城」的美譽。

7. 瑞士以聳立在阿爾卑斯山脈中的（　　　　）最為有
　　名。因居於歐洲大陸三大河流的發源地，有「歐
　　洲水塔」之稱。

8. （　　　　）是一個內陸國，風景優美綺麗，令人神
　　往，藏教典籍描述為「神佛的花園」。

語文遊戲真好玩 08

猜猜謎遊世界❷

作　者：史遷
負責人：楊玉清
總編輯：徐月娟
編　輯：陳惠萍、許齡允
美術設計：游惠月

出　版：文房(香港)出版公司
2017年5月初版一刷
定　價：HK$30
ISBN：978-988-8362-97-4

總代理：蘋果樹圖書公司
地　址：香港九龍油塘草園街4號
　　　　華順工業大廈5樓D室
電　話：(852) 3105 0250
傳　真：(852) 3105 0253
電　郵：appletree@wtt-mail.com

發　行：香港聯合書刊物流有限公司
地　址：香港新界大埔汀麗路36號
　　　　中華商務印刷大廈3樓
電　話：(852) 2150 2100
傳　真：(852) 2407 3062
電　郵：info@suplogistics.com.hk